108개의 꿈과 희망 이야기

행복나무 숲
Happy Tree Forest

초판 1쇄 발행 2023년 5월 1일

지은이 우석용
발행인 권선복
편 집 한영미
교정·교열 이선종
디자인 이항재
전자책 서보미
발행처 도서출판 행복에너지
출판등록 제315-2011-000035호
주 소 (07679) 서울특별시 강서구 화곡로 232
전 화 010-3993-6277
팩 스 0303-0799-1560
홈페이지 www.happybook.or.kr
이메일 ksbdata@daum.net

값 **25,000**원
ISBN 979-11-92486-69-7 (03650)

108개의 꿈과 희망 이야기

행복나무 숲

Happy Tree Forest

행복나무숲은
갤럭시노트 위에
작가가 직접
손으로 그린 작품들로 구성된
힐링시화집입니다.

포노 아티스트 우석용

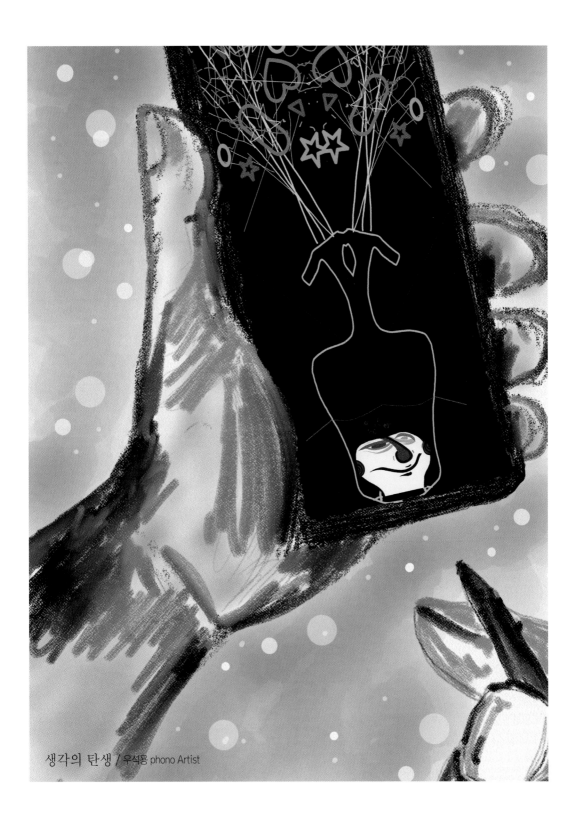

생각의 탄생 / 우석용 phono Artist

시화집에 수록된 작품들을 재구성해서
늘 변하는(무상) 세상을 표현한 작품입니다.
꿈꾸듯 춤추는 세상 위에 구름처럼 떠 있는 굳은 얼굴의 자화상.

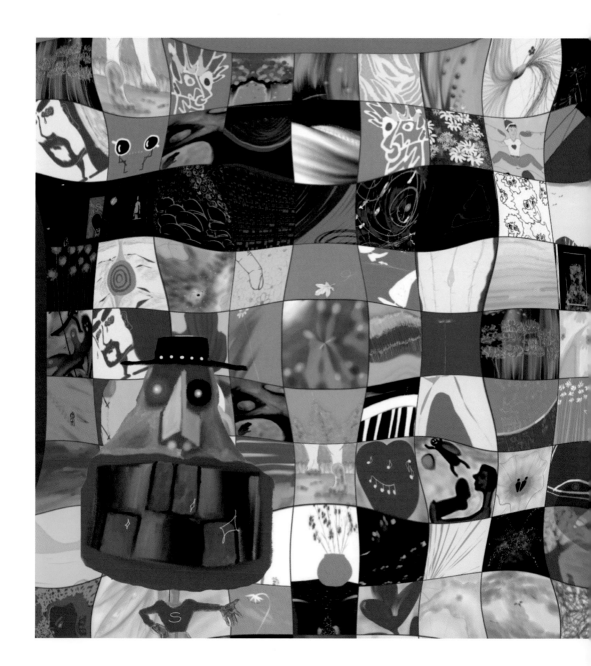

꿈_zero

춤추는 세상　　　　아픈 눈으로
굳어 바뀐 자화상　　세상을 보니 모두
망량魍魎의 명상　　사랑이어라

무상無常

20220601 수 08:00

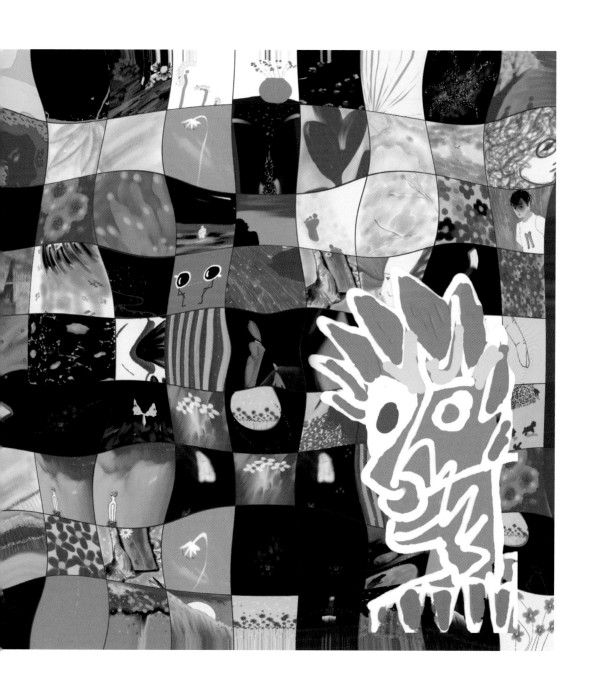

Phono Artist
나는 '포노 아티스트'다!

스마트폰을 사용해서 시와 그림뿐 아니라 NFT용 모션픽쳐 등의 창작 활동을 즐기는 나 자신에게 '포노 아티스트'라는 새로운 이름을 선물했습니다. 제 가슴 속에서 자라고 있는 동화처럼 예쁜 친구의 이름이기도 합니다.

누구나 가슴에 예쁜 동화 하나씩은 품고 살지요.

슬프든 기쁘든 이야기 하나쯤은 가슴 속 깊은 곳에 간직한 채 살아가지요. 당신의 나이만큼이나 오랫동안 묵힌 그 이야기들. 이젠 세상으로 꺼내 보면 어떨까요?

지금 손에 스마트폰을 들고 계시죠. 주로 어떤 용도로 사용하시나요? 제 경우에는 그림을 그리고 시를 쓰고 예술작품을 만드는 용도로 많이 사용합니다. 가슴 속에 묻어 두었던 이야기들을 하나씩 찾아내고 스마트폰 화면 위로 옮겨서 동화 같은 작품으로 만들고 있습니다.

스마트폰만으로도 시를 쓰고 그림을 그리고 그림을 움직이게 하거나 합성하는 등의 창작 활동이 가능합니다. 뿐만 아니라 아티스트 가방, 그림액자, 쿠션, 텀블러 등 다양한 아트상품도 만들 수 있습니다. 최근에 저는 시와 그림 그리고 문자와 그림이 어우러지는 새로운 예술장르를 개척하는 중입니다. 더불어 움직이는 그림작품을 만들어 NFT 시장에 진출하는 준비도 하고 있습니다. 여러분은 지금 포노 아티스트의 탄생과 성장을 함께 하고 계십니다.

누구나 시를 쓸 수 있습니다. 누구나 그림을 그릴 수 있습니다. 당신 안에 잠들어 있는 크고 맑은 영혼을 깨어나게 하십시오. 누구나 예술을 즐길 수 있고 누구나 포노 아티스트가 될 수 있습니다. 가슴에 작은 동화를 품고 사는 모든 풀꽃들에게 큰 응원을 보냅니다.

도전하십시오!
그리고 즐기십시오!

당신의 꿈을 응원합니다.

2023년 4월
걷다가 가끔 詩 쓰는 남자

Phono Artist 우석용

그림이 된 시
vs 시가 된 그림

그림이 된 시
pic-poems

단어는 그 자체로 형태를 가지고 있습니다. 이런 단어를 조합해서 만든 문장 또한 형태를 가집니다. 단어로 이루어진 짧은 시를 시각적인 요소로 활용해서 그림을 완성했습니다. 당연히 짧은 시가 지니는 의미와 그 의미에 걸맞은 그림을 그렸습니다. 이것이 '그림이 된 시'가 탄생한 배경입니다. 현대판 문인화라고 부를 수도 있겠지만, 그런 거창한 것을 목표로 한 것은 아닙니다. 다만 어떠한 형식에도 얽매이지 않고 제가 생각하고 느낀 것을 자유롭게 표현해 가는 과정에서 태어난 결과물 중 하나입니다. 그림이 된 시. 그림시. Picpoems. 제가 만든 작품에 붙여 본 이름입니다. 이렇게 단어와 글과 그림으로 제가 살아가는 세상을 표현하며 살고 있습니다.

시가 된 그림
poem-pics

그림 속에 시가 있고 시 속에 그림이 있습니다. 아니 풍경 속에, 세상 속에, 우리네 삶 속에 시가 있고 시 속에 그 모든 것이 들어 있습니다. 하나의 그림을 그린 후 시가 떠오를 때도 있고, 먼저 쓴 시를 보다가 그림을 그린 경우도 있습니다. 순서나 방법은 중요하지 않습니다. 단지 그 순간에 내가 느낀 감정이나 심상을 그림이나 시로 그 자리에서 표현하는 행위 자체가 저에겐 중요합니다.

포노 아티스트
Phono Artist

걷다가 가끔 시 쓰는 남자라는 필명으로 작품활동을 시작해서 이젠 포노 아티스트라는 새로운 이름을 만들어 사용하고 있습니다. 포노 아티스트라는 이름 속에는 '스마트폰이 바로 제 예술적 감성과 상상력을 표현하는 통로다'라는 의미가 포함되어 있습니다.

자 그럼,
'그림이 된 시 vs 시가 된 그림'에 담긴 작품들을
함께 즐기러 가 보실까요? ♡

포노 아티스트
우석용 Dream

CHAPTER 01 그림이 된 시, 그림시
pic-poems

페이지 뒤에
작은 QR코드가 붙은 작품들은
QR코드로 NFT용 모션픽쳐작품을
동시에 즐기실 수 있습니다.

큐알코드 읽는 법
1. 카메라를 켠다.
2. 누르지 말고 큐알코드 위 10cm 가까이
3. 유튜브 주소가 뜨면 주소를 누른다.
4. 영상작품을 즐긴다.

국연단심_우석용

CHAPTER 02 시가 된 그림, 시그림
poem-pics

> 너는 모르지
> 너 하나 피어나서
> 행복한 나를

<너 2>

108개의 꿈과 희망 이야기

행복나무 숲
Happy Tree Forest

p

i

c

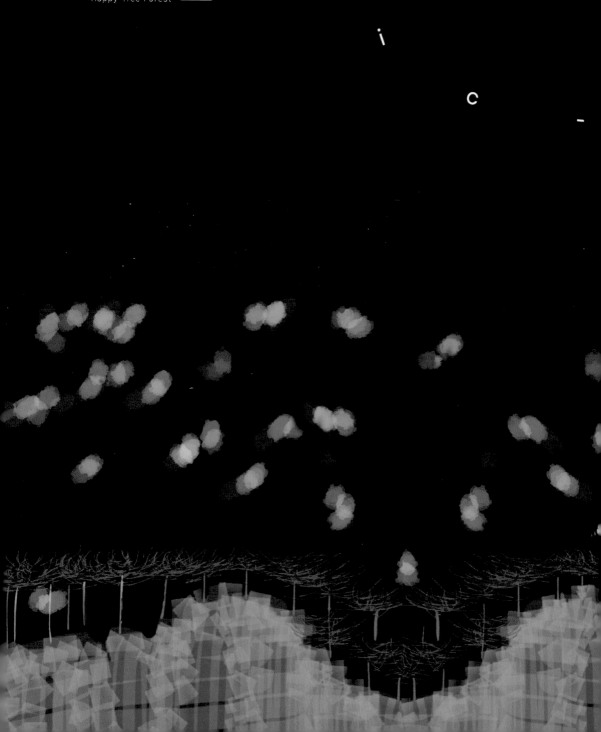

그림이 된 시, 그림시

p o
 e
 m
 s

꿈_001

너1

20200105 일 21:21

푸 웅 ㅡ 덩 빠 져 버 렸 네 나 도 모 르 게

너 하나 피어나서

너는 모르지

행복한 나를

너2(행복)_우석용

꽃소리

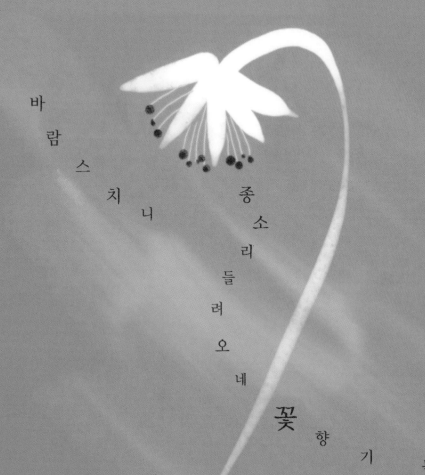

바람 스치니

종소리 들려오네

꽃향기 묻은

꽃달

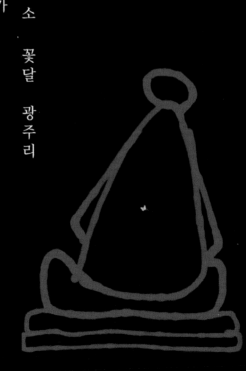

꽃
잎

하

나

만

내

님

께

날

아

가

소

꽃
달

광
주
리

달은 언제

20191127 수 20:18

달은 언제_우석용

달은
　　언제
　　　둥글어지나
　　달은
　　　　언제
　　　　　둥글어지나
　　　　달은
　　　　　언제

위로

20180107 일 22:00

깊은 밤 함께 울어 주네 연잎 위 아윈 개구리

함께
20190217 일 21:00

함께_우석용

햇살은 내게도 나를 괴롭히는 어떤 존재에게도 너무나 공평하게 따스하기만
하다. 오늘도 가시는 햇살 받고 잘 자라나 내 뼛속을 파고 든다. 지금도 우리는
아무일 없는 듯 함께 태양을 마주하고 서 있다.

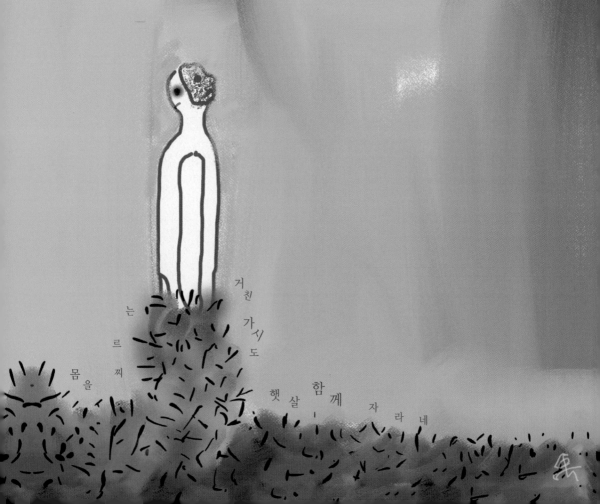

이젠 밤하늘 볼 수가 없어
별 곁에 네가 갈까 봐

코로나 바이러스

20200129 수 01:49

이
젠

밤
하
늘

볼
수
가
없
어

별

곁
에

네
가

갈
까
봐

구름바다

20181110 토 23:02

구름바다_우석룡

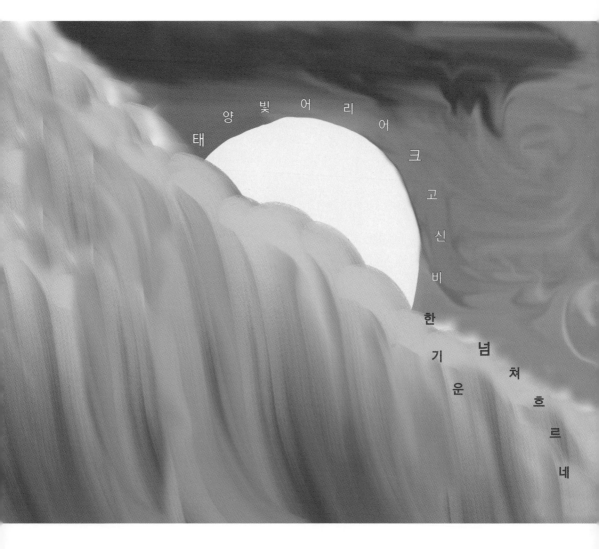

꿈_010

꽃무릇 5

20190918 수 01:17

꽃무릇의 영혼이 달빛 따라 승천하는 장면입니다.
진홍빛 아린 꽃 지고 나면 그제서야 아무것도 모르는
푸른 잎 돋아나겠지요.

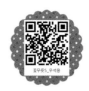

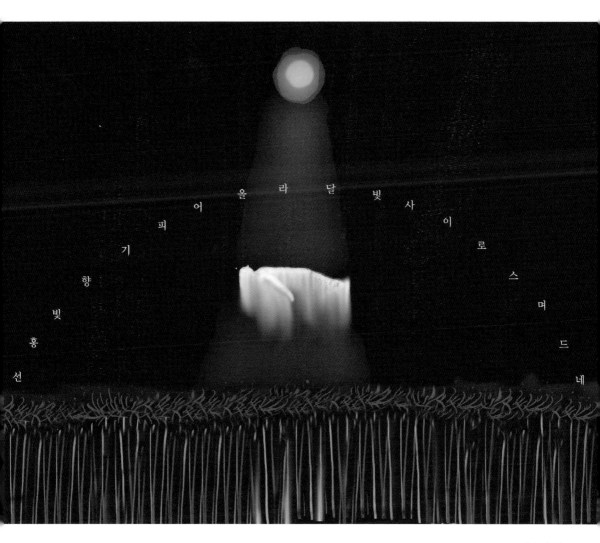

나비 2

20200107 화 16:23

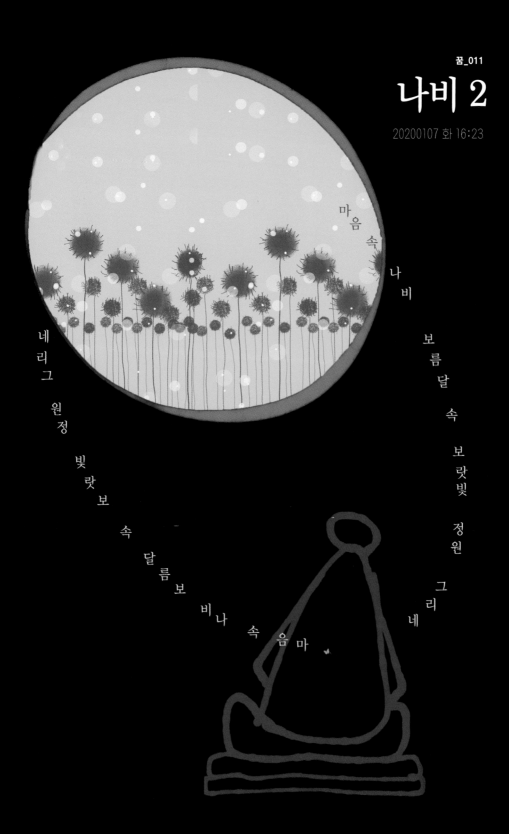

마음 속 나비 보름 달 속 보랏빛 정원 그리네 마음 속 나비 보름 달 속 보랏빛 정원 그리네

동매(冬梅)

20200109 목 10:02

한데서 보네

가지 꺾지도 못해

향기 막지도

단어는 그 자체로 형태를 가지고 있습니다.
이런 단어를 조합해서 만든 문장 또한 형태를
가집니다. 단어로 이루어진 짧은 시를 시각
적인 요소로 활용해서 그림을 완성했습니다.
당연히 짧은 시가 지니는 의미와 그 의미에
걸맞은 그림을 그렸습니다. '그림이 된 시'가
탄생한 배경입니다.

세상이 샛노랗게 변하면 나는 행복할까? 노란 정원에 보라색 꽃이 한가득 피어나면 나는 행복할까? 보라색 꽃이 피어 있는 노란 정원 위로 새하얀 함박눈이 내리면 나는 행복할까? 나는, 언제 행복한가요?

행복 3

친구들 노란 정원엔

노랑나비야
어떤 노래 들리니
꽃무릇 사이

눈으로 보는 풍경
선홍빛 꽃무릇 사이로 노랑나비가 날고 있다
나비는 어떤 노래를 듣고 있을까

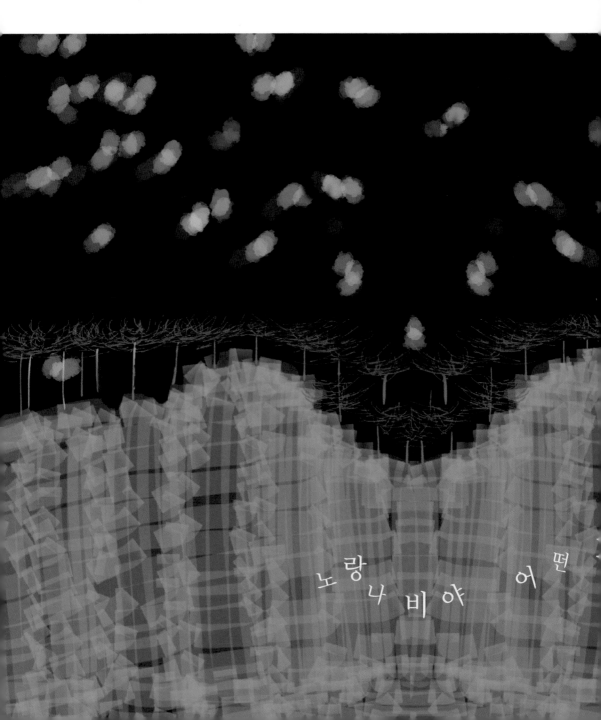

뜻으로 보는 풍경
서로 만나지 못한다는 꽃과 잎의 슬픈 전설이 핏빛 그리움으로
피어나는 꽃무릇 사이에서 나비는 또 어떤 노래를 듣고 있을까

꽃무릇 6

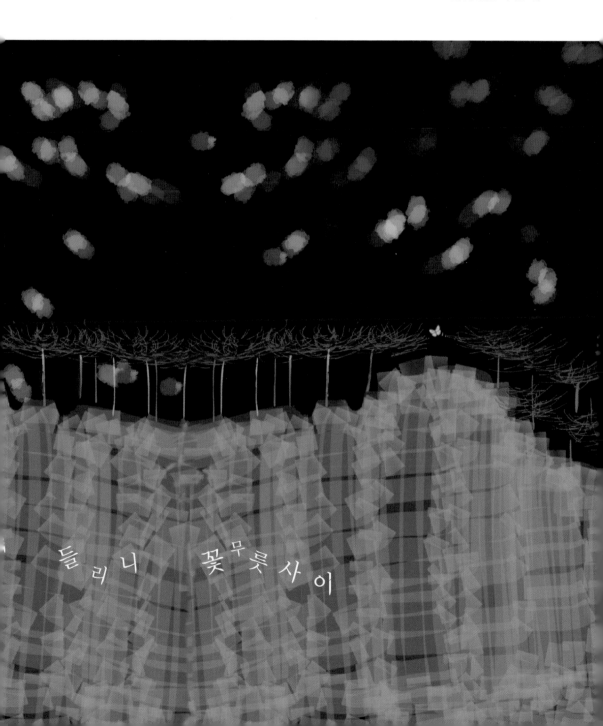

들리니 꽃무릇 사이

차창밖 풍경 떠 가 는

버스 창 밖으로 도시인들이 스쳐 간다. 모두 어여쁜 꽃을 닮았다. 모두 어여쁜 동화 하나씩 가슴 속에 품고 살아 간다. 都市를 읽고 도시에서 숨쉬 며 살아가는 도시의 시. 도詩. 그 시가 또한 어여쁘다.

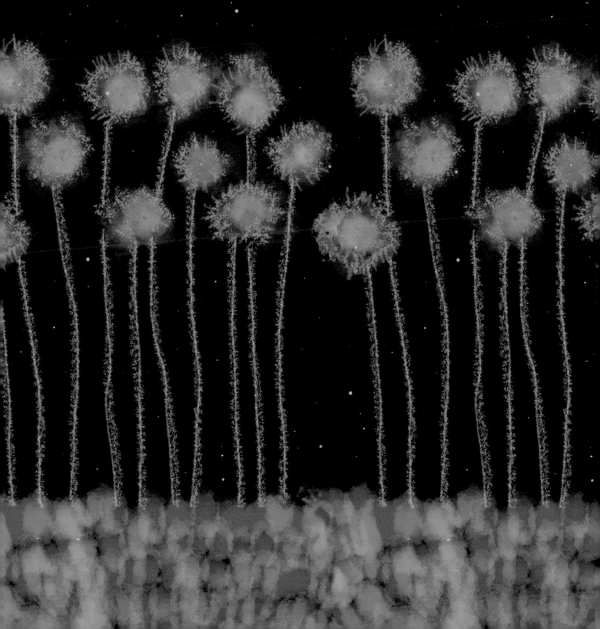

꽃 잎 닮 은 스쳐가는 詩

꿈_015

도詩

20180617 일 15:10

깊은 숨 뱉어니

빠진 숨 뻗어을

숨 빠진 가슴 빈자

아들아~ 네가 있는 바다에서도 저 별이 보이느냐? 아니면 너를 기다리는 이 어미의
등대가 보이느냐? 풍랑이 더 거세지니 어미는 잠을 잘 수가 없구나. 아들아~ 부디
무사히 돌아오거라. 터럭 하나도 다치지 말고 떠날 때 모습 그대로 돌아오거라.
어미는 오늘밤도 등대가 되어 너를 기다리마.

등대

20200108 수 00:49

가든 어미 가슴

ㅏ 끝 별이 되고

ㅔ 하나 서 있네

마음

마음을 생각하다가 문득 떠오른 장면이었습니다. 맑은 호수 위에 붉은 단풍잎 하나 떠 있고 푸른 하늘 위엔 하얀 구름이 떠 있네요. 푸른 하늘이 호수에 비쳐 감무르게 보이구요. 호수 바닥에 단풍잎의 그림자가 흐리게 어른거립니다.

그 사이로 바람이 살포시 지나가네요?

붉은 단풍잎 갈푸른 호수 위에

우리네 세상은 잔잔한 호수 위가 아니라 폭
풍우 치는 소용돌이 속에 놓여진 가냘픈 돛
잎 하나를 보는 듯합니다.
여기도 바람이 살포시 지나가나요?

떠 있는 구름

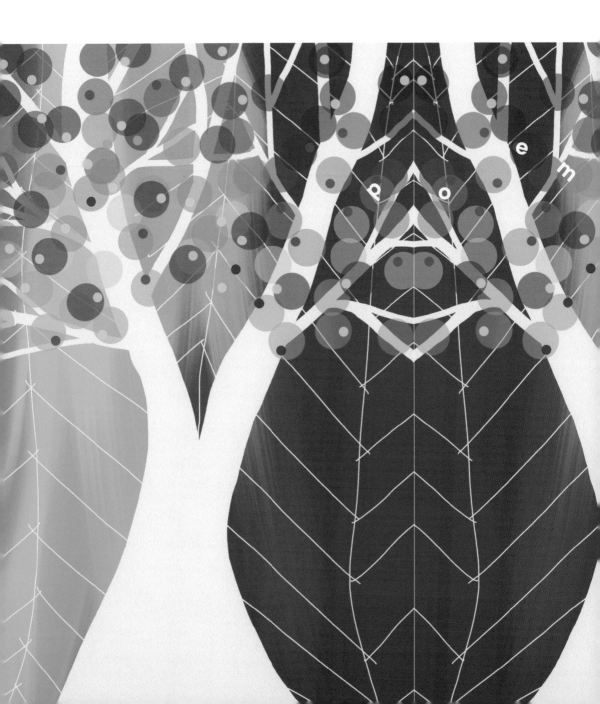

시가 된 그림, 시그림

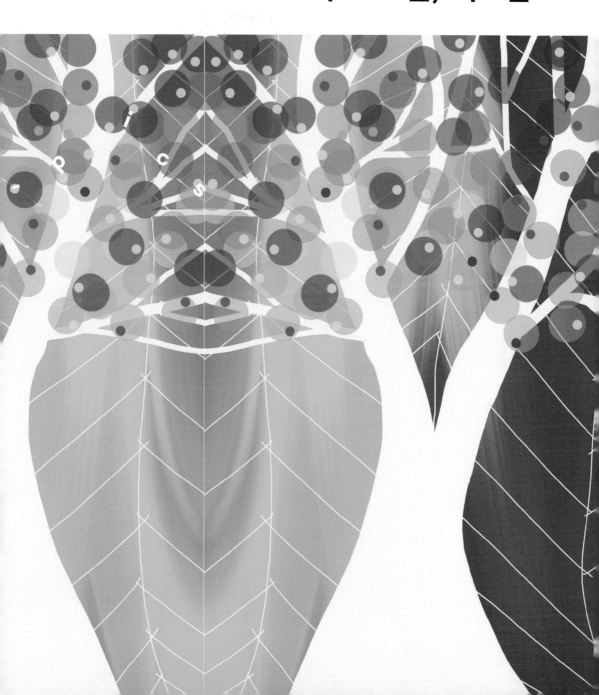

그리워 마라

겨울은 봄에
봄은 여름 품에서
고이 잠드노니

눈물로 지는 눈꽃
마저 그리워 마라

20180426 목 00:01

봄날 1

눈부신 햇살
꽃잎을 세어보다
잠이 들었네

연분홍빛 흩어져
스민 꽃그늘 아래

봄날1_우석용

20180928 금 07:07

꿈_020

봄날 2

벗꽃잎 사이
꽃햇살 눈이 부셔
찡그린 미소

봄날2_무석윤

대춘(待春)

활짝 핀 매화
겨울 벽에 걸어 두고
봄 기다리네

둥그레 달 항아리
겨울 시름 닮았네

20180210 토 10:00

파급효과 2

일그러진 달
호수 위로 던져진
돌멩이 하나

20180104 목 23:45

행복 1

포근한 봄날
게으른 강아지들
꽃 만발하네

20180101 월 16:03

해

전깃줄 위에
해 하나 덩그러니
보는 이 없네

스마트폰 위 붉은
태양만 바라보네

싸리꽃

힘들진 않니
흰나비 잔뜩 앉은
뜰의 싸리꽃

20160319 토

꽃

인연 지나는
길 위에 핀 꽃 하나
우주의 시작

20191214 토 01:15

꿈_027

꽃 피어나길

알지 못하는
어느 가슴에 닿아
꽃 피어나길

따뜻한 가슴
만나 꽃 피어나길
꼭 피어나길

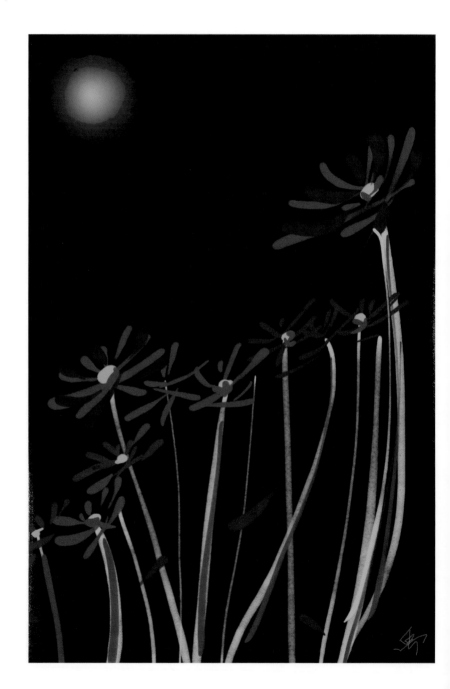

20171230 토 20:46

반딧불이

숲에는 별이
하늘엔 반딧불이
옮겨 앉았네

20170113 금
(그림: 20180629 금 03:42)

목련의 아침을 먹는다

미처 달아나지 못한 조무래기 잠들이
꽃 지나간 목련의 잔가지 위에 모여
재잘거리고 있는 아침의 작은 새들처럼
꿈과 현실 사이를 부산스레 오가며
속눈썹을 간질이는
몽롱한 듯 상쾌한 아침을 맞는다

세상의 불이 켜져 창을 밝힐 때
아들을 깨우는 옆집 엄마의 잔소리에 놀라
허공으로 잠시 흩어지는 새들처럼
나의 게으른 잠들도 침대 아래로 굴러 떨어진다

지켜져야 할 것은
밤에 취한 듯 누워있고
지켜야 하는 사람은
무거운 밤을 벗고
차가운 옷을 따스한 어깨에 걸친다

새로운 날을 맞이한 듯 갑자기
크게 기지개를 켠다
하늘과 땅을 향해
크게 하품을 한다. 동시에
차가운 아침을 크게 한 입
또 한 입 먹는다
흩어졌던 새들도 돌아와
함께 목련의 아침을 먹는다

20160427 수 07:00

톡

이슬이 품은
꽃잎 떨어진 소리
새벽에 들려

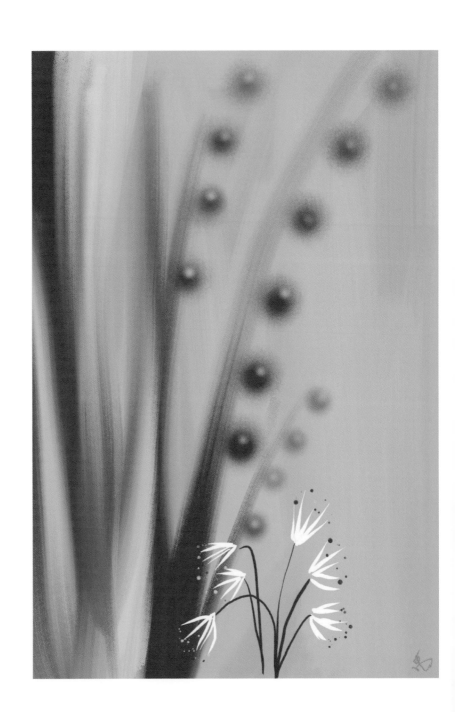

20191027 일 21:11

숨바꼭질

봄바람 가득
치마에 숨네 잔뜩
길어진 다리

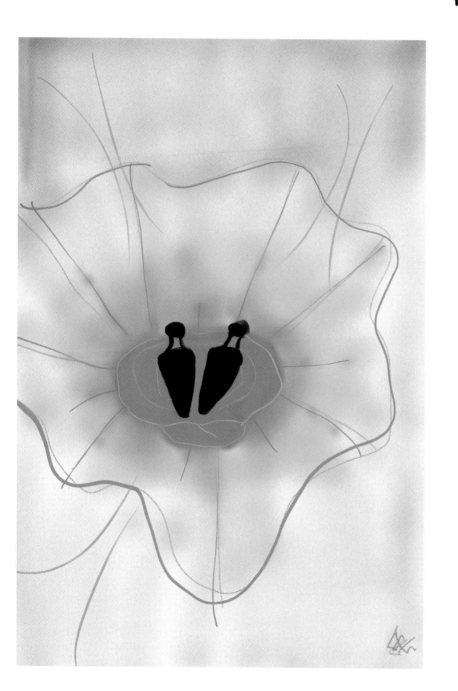

20180702 월 00:11

고향집

저기 보이네
꽃 나비 하나 되는
그리운 그곳

20180110 수 22:40

수박이라 부르다

손가락으로 그림을 아니 낙서를 시작했다
무의식이 시키는 대로 의식적으로 손가락을 놀렸다
그랬더니 어둠 속에서 수박처럼 생긴 것이 나타났다
나는 결코 수박을 그리려고 의도한 것이 아니다
단 한 번도 사물을 앞에 놓고 그린 적도 없다
어떤 때는 그냥 눈을 감고 그리기도 한다
무엇이라 부를까 잠시 고민하다가
나도 따라서 이것을 수박이라 부르기로 결정했다
어떻든 이제부터 이것을 수박이라 부른다

나는 어느 추운 겨울밤에 수박 반쪽을 그렸다

20180112 금 21:50

존재의 이유

인적 드문 길
수풀 사이 제비꽃
누가 본다고

20160517 화

여행

시인 눈 피해
자연이 숨긴 은유
찾아 나서네

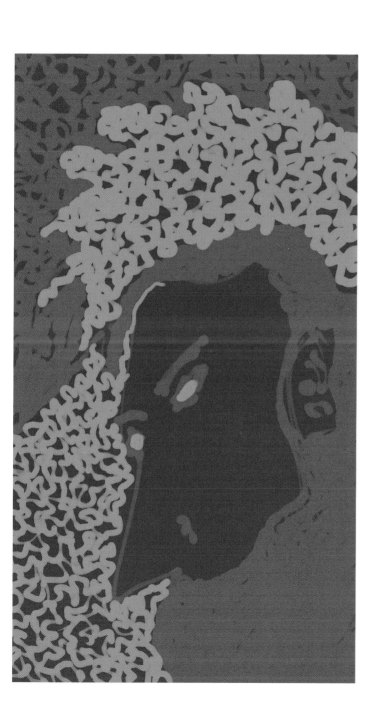

20170116 월 21:45

새벽이 지나간다

새벽이 지나간다
저 멀리 작은 개울 지나서
동네 어귀에 서 있는 오래 산 나무 지나서
산그늘 마을의 낮은 담장 사이로
불 꺼진 봉창마다 흘깃거리며
마지막 어스름 기차의 불빛을 뒤로 남기며
새벽이 지나간다

20180116 화 07:33

달

호수의 상처
낙인처럼 찍혔다
그리운 밤에

20180123 화 23:39

꿈_038

차암 좋다

세상 참 좋다
그냥 참 좋다

사람 참 좋다
그냥 참 좋다

20180204 일 20:44

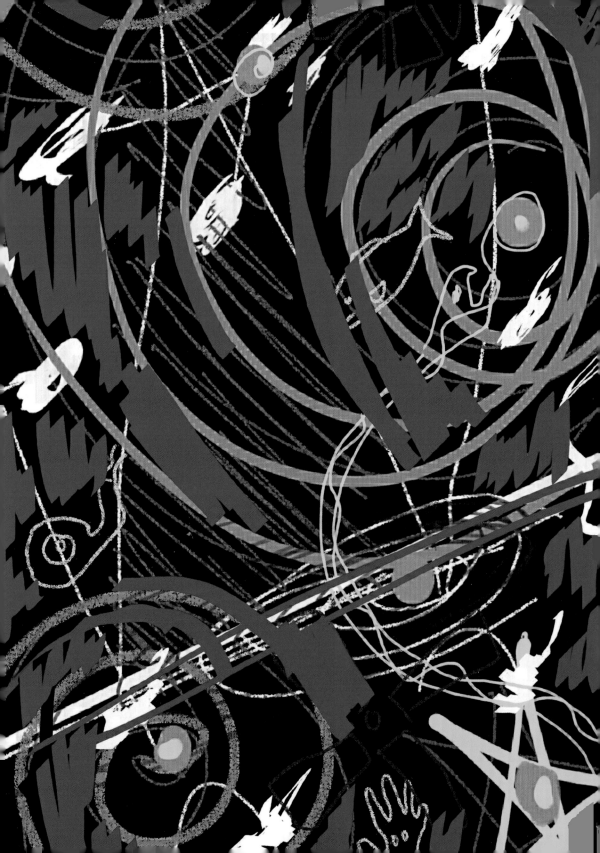

찰칵

찰칵
세상에서 무언가가 떨어져 나가는 소리
객관을 가장한 주관의 소리
사실을 가장한 진실의 소리
영원히 변하지 않는 세상의 짧은 얼굴 소리

찰칵
잘려 나가거라
상처 입은 세상들아

20180207 수 23:18

외로움이 있으세요

외롭지 않냐?
외롭지 않습니다.

정말 그러냐?
정말 그렇습니다.

혼자 있어도
외롭지 않습니다.

방황의 시절
지나 보내고 나니,

질문을 다시
생각하게 됩니다.

내가 외롭냐
외롭지 않냐보다,

더 나은 질문!
외로움이 있느냐?

그런 질문엔
이렇게 대답합니다.

네 있습니다.
항상 함께 있지요.

밖으로 나와
가끔은 말동무 되고,

가슴 한편에
숨어있기도 하지요.

제 일부이자
오래된 친구입니다.

이젠 더 이상
외롭냐 묻지 마세요.

외로움이라는
좋은 친구가 있는지

그 친구와는
잘 지내고 있는지를

물어주세요,
소중한 친구에게

넌 네 친구와
요즘 잘 지내니

당신은 외로움이 있으세요?
……라고

외로움이_무석윤

20180211 일 11:36

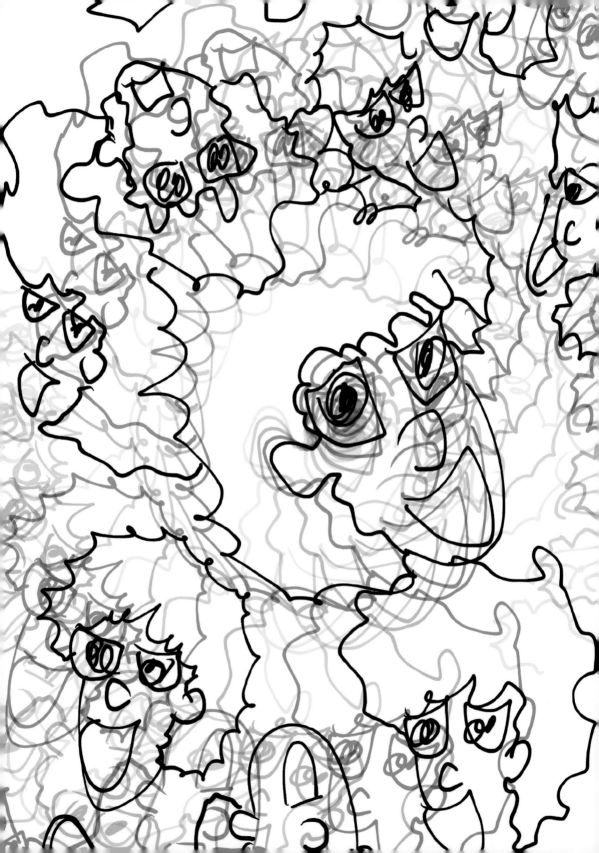

어처구니없이 돌아가는 세상

어처구니없이 돌아가는 맷돌을 보았네
회사 앞 콩비지 백반집이었을 거야
점심을 먹은 후에 나오다가 이놈을 발견했지
고놈 참~
어디에 모터를 달았는지
어처구니가 없는데도 잘만 돌아가더라구
어처구니없이 제멋대로 돌아가는 세상처럼 말이야
뱅글뱅글 잘도 돌아가더라구
하도 신기해서 자세히 들여다보았지
그런데 이게 뭔가 이상해
이놈은 아랫돌이 돌아가는 게 아닌가

그렇지! 그래
어처구니없이 맷돌을 돌리려니
윗돌이 아니라 아랫돌이 돌아야 하는구만
거꾸로 말일세, 거꾸로
어처구니가 없으니 윗돌 대신
아랫돌을 돌려야 하는 저 맷돌처럼,
요즘 세상에 워낙 황당한 일이 많아서
지구도 어처구니없이 반대로 돌아가면 어쩌나
아침 해가 서쪽에서 뜨면 어쩌나
실컷 자고 일어나니 다시 밤이면 어쩌나
땀 흘려 일해도 빈손이면 어쩌나
월급 못 받는 직원 두고 벤츠 타는 사장이 득실대면 어쩌나
천억 사기 친 놈보다 빵 훔친 놈이 더 죄인이면 어쩌나
성폭력 가해자보다 피해자가 더 고통받으면 어쩌나
세상이 어처구니없이도 너무나 잘 돌아가면 어쩌나
이를 어쩌나
악몽에서 깨어난 세상이 더 악몽이면 어쩌나
이를 어쩌나
높다란 한옥 기와지붕 위에도
낮은 초가 마당 한편 맷돌 위에도
능청스레 붙어있던 그놈
어처구니가 보고픈 시절이라네

20180227 화 23:18

삶 2

굳은살 박인
황톳길을 걷는다
굳은살 박여

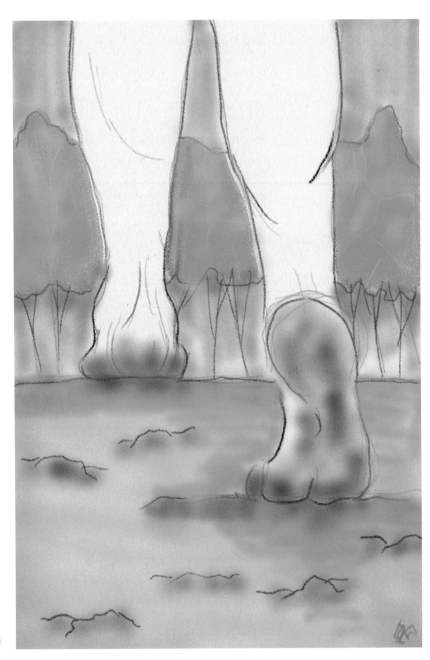

20170216 목
(그림: 20181005 금 07:42)

이슬 1

이슬의 얼굴
새벽 한기 견뎌낸
세상의 아침

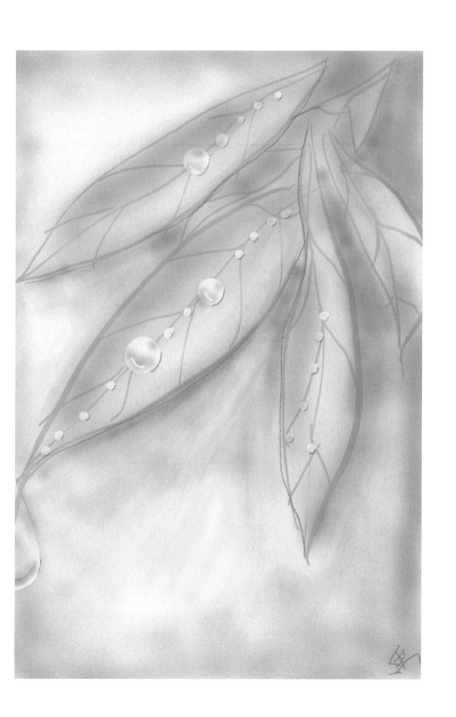

20160312 토

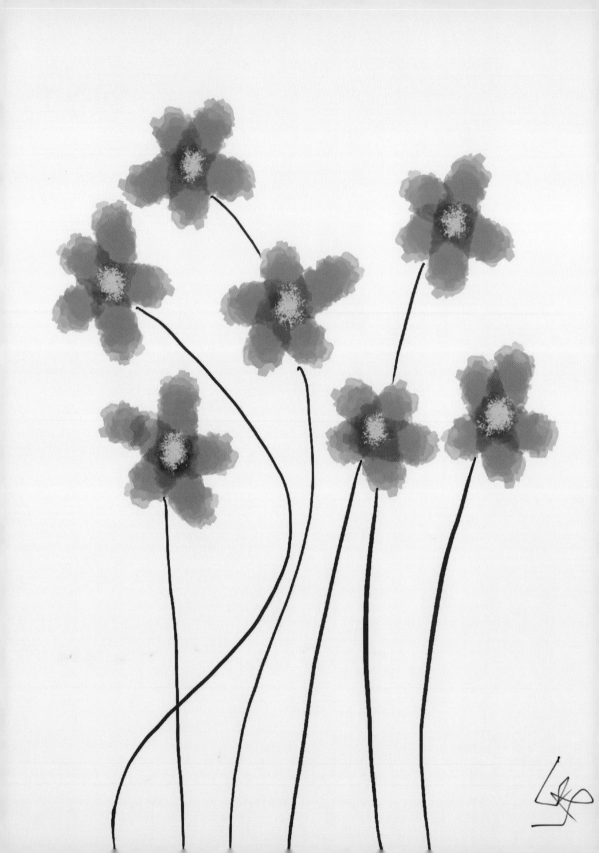

설렘 1

설레는 가슴이 있기나 한 건지
의문스레 두드려봅니다
너 거기 있지
거기 있는 거 맞지

차가운 바람이 지나는 강둑에 한참 동안
겨울나무처럼 서 있었습니다
거칠던 흙이 며칠 새 부드러워졌습니다
발바닥에서 따순 기운이 느껴집니다
조금만 더 기다리면 얼굴도 곧 붉어지겠지요

내뱉은 하얀 입김이 비 사이를 모른 척 지나갑니다
가슴은 온통 봄이 오는 소리로 채워집니다
문득 남쪽으로 가야겠다는 생각이 듭니다
이제서야 가슴이 조금 설렙니다
남도로 가야겠습니다

20180318 일 23:43

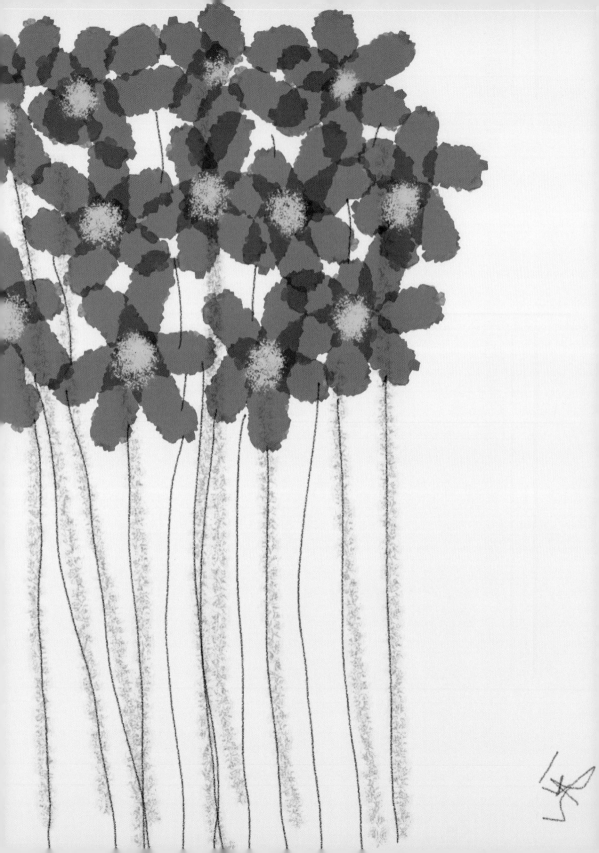

설렘 2

설렘
설렘이 없다 설렘이 있다
설렌다 설레지 않는다

바람은 나를 보고 설렐까
꽃은 나를 보고 설렐까
너는 또 나를 보고 설렐까

나는 설레지 않는다
목석처럼 설레지 않는다
설레지만 설레지 않는다

작은 바위 뒤에 꼭꼭 숨어서
아무 일도 없는 척 설레지 않는다
바람도 꽃도 너도 보지 못한 척 설레지 않는다

따스한 봄바람에 짙은 꽃향기가 실려 와도
따스한 햇살처럼 네가 미소 지어도
나는 그저 못 본 척 설레지 않는다

작고 어여쁜 봄 그림자가
내 키만큼 커질 때까지
하나도 설레지 않을 것이다

20180319 월 23:17

꿈_046

여전히

서늘한 우물
가시 박힌 푸른 꿈
피멍 든 하늘

보이지 않는 눈물
마르지 않는 우물

20180311 일 16:10
(미투운동을 응원합니다!)

연못

비 그친 연못
가시 삼킨 수면 위
어린 별 하나

20160526 목
(그림: 20180519 토)

건축물

그가 이야기를 시작한다
햇빛으로 그림을 그린다
그림자로 햇빛을 조각한다
옅고 짙은 때로는
강하고 약한 억양으로 하루 종일
우주의 이야기를 전한다
바위처럼 움직이지 않으면서도
그는 사방을 돌아다닌다
붉은 하늘이 열리는 시간에는
세상 끝까지 떠났다가
아침이면 어느새 돌아와
바위처럼 능청스레 앉아있다
밤사이 별들에게 전해 들은 우주의 이야기를
몸으로 표정으로 표현해내는
그는 넉살 좋은 이야기꾼이다

20180401 일 22:48

윤동주 시인을 기리며

어둠 속 하얀 천정에는
우물을 들여다보는 사내가 비친다
핏기 없는 얼굴로 실망한 표정을 짓던 사내는
어느새 온기 없는 별이 되어 어둠 위에 떠 있다

눈을 떠도 빛을 찾을 수 없던 곳
그곳에 사내의 시선이 멈추어 있다

눈을 감아도 돌아갈 수 없는 시간
그 시간에 사내의 기억이 멈추어 있다

사내는 그 꽃을 꺾을 수 있었다
아무런 생각 없이

사내는 그 개미를 밟을 수 있었다
아무런 가책 없이

사내는 그 새를 쫓을 수 있었다
아무런 느낌 없이

시나브로 밝아오는 세상을 끝내 보지 못하고
고뇌로 얼룩진 금빛 시어들로 부서진 채
사내는 아래로 아래로 쏟아져 내렸다

하얀 천정을 바라보던 한 사내는 잠이 든다
별들로 가득 차 있는 빈 우물이 보인다
별빛이 우물을 지나 다시 사내의 얼굴에 내린다

20170523 화 17:26

모두 아름다운

내가 더 아름다워
아니야
내가 더 아름답다구

빛이 그리는 너도
어둠이 빚어낸 너도
모두

아름다워

20180525 금 12:35

꿈_051

새들처럼

멋있네
어디에서 본 장면 같기도 하구
잘도 그렸구만

가볍게 멀리 나는 저 새들처럼
우리네 삶도 가볍고 수월했으면
대충대충 설렁설렁 살아가도
고되지 않게 말이야

저기 새들은 집으로 가는 거지
그치
구름이 더 붉어지기 전에
엄마가 있는 집으로

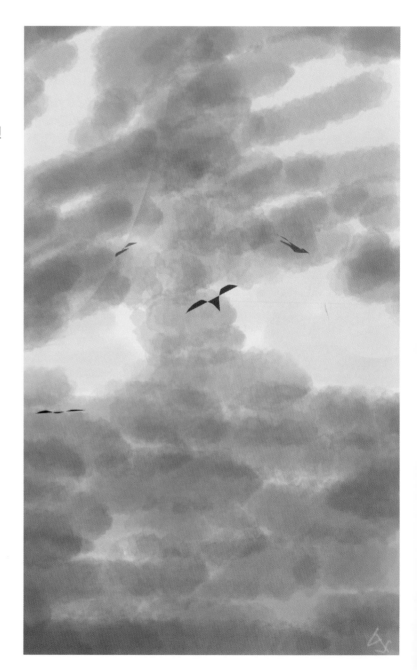

20180528 월 01:56

자화상

아픈 눈으로
세상을 보니 모두
사랑이어라

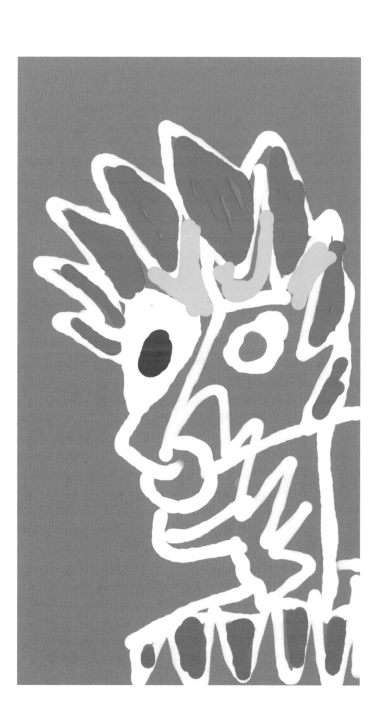

갈증

밤하늘을 한 됫박 마셔
마른 꿈이나 적셔 볼까

밤바람을 한 두름 마셔
고된 꿈이나 달래 볼까

젖은 볼을 한껏 부풀려
수박 별이나 뱉어 볼까

별 토한 성긴 호흡으로
달 가는 하얀 다리나 만들어 볼까

은하수 물 한 잔 마셔
집 나간 정신이나 돌려 볼까

큰 눈 송아지 든 외양간도
달 보면 갈증이 날까

갈증이 나네
갈증이 나

20170601 목

돈 위에

돈 위에 퍼어런 나무들이 자라네
돈 위에 차아칸 아이들이 커가네

돈 위에 사랑이 싹트고
돈 위에 사랑이 익어가네

돈 위에 철학이 깊어지고
돈 위에 시심이 커져가네

돈 위에 해가 뜨고 달이 뜨고 별이 뜨네
돈 위에 해가 지고 달이 지고 별이 지네

돈 위에 마음이 춤을 추고
돈 위에 세상 모든 일들이 일어나네

그 돈 위에 십자가가 외롭게 서 있네
그 돈 위에 부처님이 멋쩍게 앉아있네
그 돈 위에 하늘이 모른 척 누워있네

돈 위에 떨어지는 눈물은
아무것도 적시질 못하네

돈 위에 세상은 이자만큼 커가지만
눈물만은 고이질 않네

아름다운 그 돈 위에

20180607 목 12:38

꿈_055

사세구

사람이 세상을 떠날 때 읊는 짧은 시

바람이었다
구름이었다 무지개
다리 흩어져

20180613 수 20:07

나른한 오후

빈둥거린다
생각이 지나다니는
골목길 사이

뇌가 무지 심심해
내가 무지 심심해

20180615 금 15:30

꿈꾸는 개구리

별 내린 연못
밤하늘을 꿈꾸는
개구리여라

20180617 일 15:56

소라의 교훈

사랑을 빼면
무엇이 남아있나
소라 껍데기

바다에 던지고 온
빈 울음소리 들려

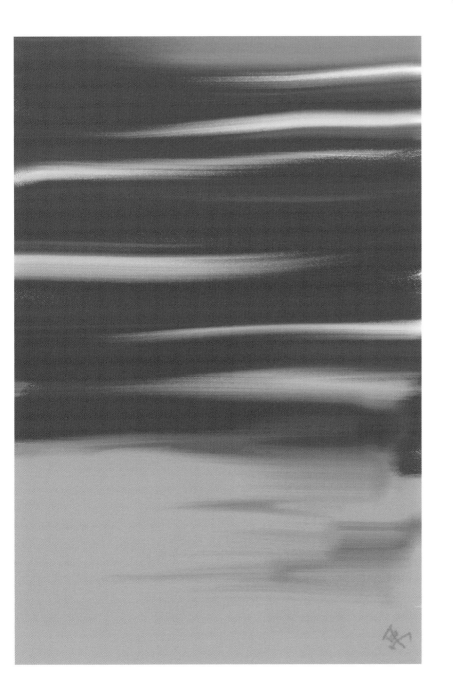

20180716 월 18:53

시가 그리운 날 1

멀리서 보고만 있네
조금만 더 가까이 오면 좋을 텐데
손을 내밀면 닿을 것 같기도 하고
바람깃에 묻은 향기로 느낄 듯도 한데
글 한 톨 없는 휑하기만 한 종이 위에서
빙글빙글 돌기만 하는 그림자

언제 올거니
보고만 있지 말고
이제 그만 돌아와 줘
네가 그립다구
너를 그리고 싶다구

바람 든 가지 사이로
반짝 빛나는 네가 보이네

시가 그리운 날

20180621 목 22:23
(그림: 20161228 수)

달팽이

바위 넘어온
달팽이 멀리 푸른
바다를 보네

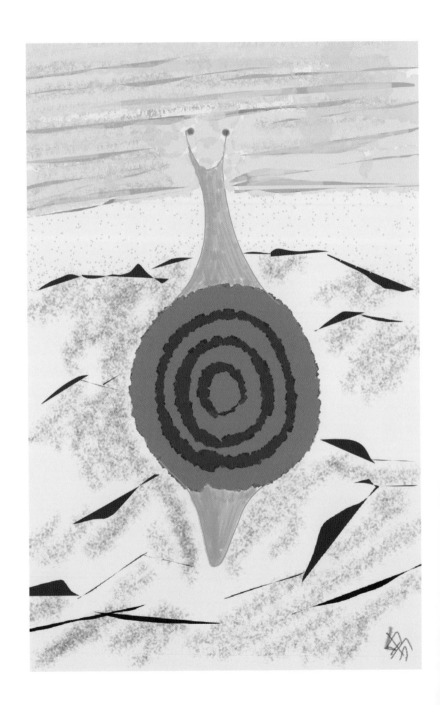

20180623 토 20:32

나비 3

나비 꿈꾸듯
어지런 세상 위로
뉘 꿈 품고서

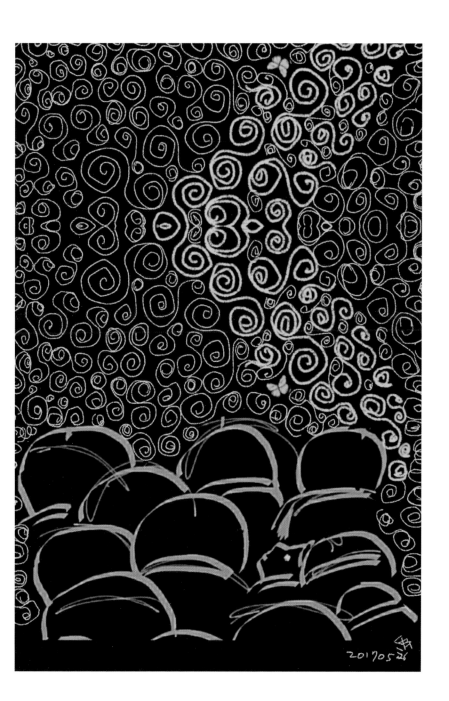

나비3_우석용

20170526 금

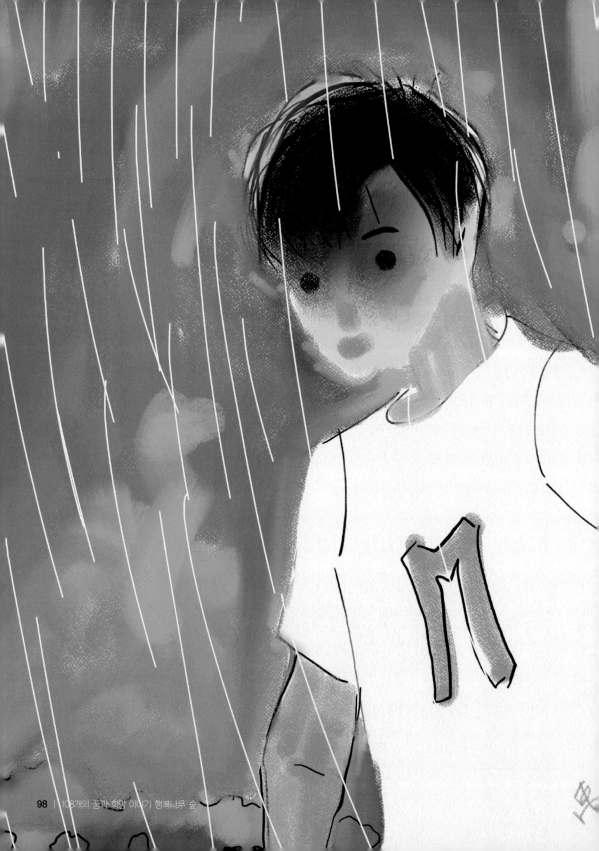

스무 살

푸르기만 하던 스무 살
그땐 하릴없이 비를 맞고 다녔지요
한 가슴 가득 바람 품고 걸어다녔지요
그냥 좋았지요
모든 게 마냥 좋았지요

20181020 토 19:39

20170506

무의식 2

눈을 감으니
내 삶을 대신 사는
내가 아닌 나

의식이 닿지 않는
푸른 꿈 저편 어디에

종소리 들려
내가 사라진 시간
먼 너를 본다

나보다 더 날 닮은
내 안에 깨어있는

무의식_우석웅

20170625 일
(그림: 20170506 토)

이가 빠진 것마냥

모처럼 글을 빼먹은 날이다
마치 앞니 하나가 빠진 것마냥 허전하다
딱히 할 일이 없어 일찍 잠자리에 들었다
잠은 쉬이 오지 않고 자정이 다가올수록
글 하나 쓸까 말까를 놓고 눈동자만 바쁘다
쓸까
말까
쓸까 … 말까
이때
오늘 저녁 내린 소나기 사이에서
존재를 보여주었던 번개마냥
뭔가 번쩍 눈앞을 지나갔다
히히히
실웃음이 입술 사이로 삐져나왔다
이미 하나 썼구나
오늘 새벽 다섯 시쯤
변신이라는 제목으로 시 한 편 쓴 것이 떠올랐다
휴– 다행이다
허전하고 놀란 가슴을 달래서 누이고
나도 같이 누웠다
방금 자정 가까운 하늘에서 천둥이 울렸다
누가 또 시 쓴 것을 잊어버렸나 보다

귀한 사람들

사람이 귀하다
그냥, 사람이 귀하다
그런 귀한 사람을 나는 어떤 이유로 외면하는가

거짓말을 자주 한다는 이유로 외면하고
불법적인 사업을 한다는 이유로 외면하고
남의 돈을 갈취했다는 이유로 외면하고

비겁하다는 이유로 외면하고
한두 번 배신했다는 이유로 외면하고
약속을 지키지 않는다는 이유로 외면하고

남에게 피해를 준다는 이유로 외면하고
직원에게 급여를 주지 않는다는 이유로 외면하고
빌린 돈으로 호의호식한다는 이유로 외면하고

이런 하찮고 대수롭지 않은 이유가
이 귀한 사람들을 외면하며 사는 이유가 되는가
도대체 나는 무슨 짓을 하고 있는가

사람은 귀하다는데
예술보다 귀하고 꽃보다 더 귀하다는데
나는 왜 이런 귀한 사람들을 외면하며 살고 있는가

나는 사람이 되려면 아직 멀었나 보다
이런 귀한 사람들을 외면하고 살고 있으니
사람은 귀하다

그냥
사람은 귀하다
정말로 그냥 사람은 귀하다

20180703 화 14:37

모두가 시인인 세상

갑자기
어떤 단어가 낯설게 느껴진다면
너무 걱정할 필요가 없다
우리에게 시인의 감성이 생긴 것이다

얼굴
얼.굴
얼굴을 열 번만 말로 뱉어 보자
입과 귀에 아주 낯설게 와닿는다
우리는 이제 시인의 감성을 가진 것이다

어느 날
어떤 상황이 낯설게 느껴진다면
너무 어색해할 필요가 없다
우리에게 시인의 감각이 생긴 것이다

슬프거나 기쁘거나 화가 나거나
이런 상황들이 영화의 한 장면처럼 또는
투명한 유리에 새겨진 잔상처럼 보일 때
우리는 이제 시인의 감각을 가진 것이다

자, 이제 펜을 들자
그리고 시를 쓰자
시인처럼 시를 써 보자
모두가 시인인 세상을 만들어 보자

20130715 월
(그림: 20170421 금)

아니 그땐

아니
그땐 시가 나를 강물 밖으로 끌어당겼어

아니
그땐 시가 나를 깊은 우물로 밀어넣었지

아니
그땐 하릴없이 그저 그림자를 쫓아다녔어

아니
그땐 시가 나를 집어삼켰어

아니
그땐 시가 시를 집어삼켰어

20180715 일 16:17

꿈_068

눈물

뜨거움이여
겨울을 부정하듯
가시 삼키는

20180719 목 23:22

이슬 2

새벽 어스름
꽃 보는 이 누구도
상처 없기를

영롱한 눈물방울
가시 끝에 맺혔네

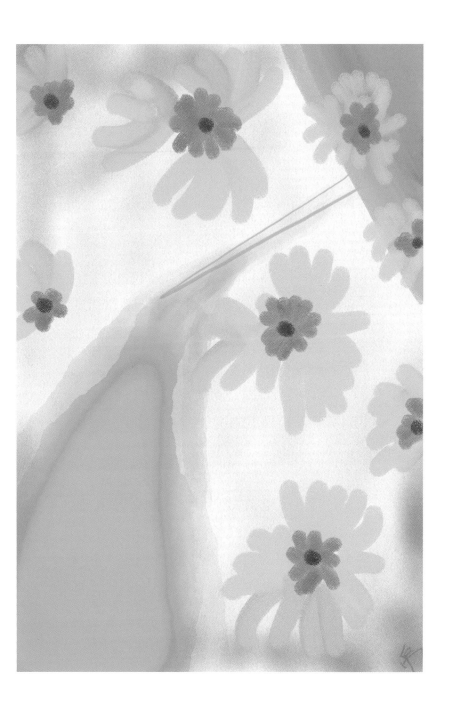

20180725 수 11:22

넋두리

나는 깨어있었다
심장이 찢어지는 고통의 순간에도
슬픔이 새벽처럼 스며오던 순간에도
독한 술에 취해 붉은 거리를 걷던 그 순간에도
나는 오롯이 깨어있었다

할 일이 없어 하릴없이 숨만 쉬는
그 순간에도 나는 깨어있었다
청거북이 금붕어의 꼬리와 내장을 갉아먹던
그 평온의 순간에도 나는 깨어있었다
붉은 거리를 떠돌던 마비된 영혼들이
푸르게 스러져가는 그 새벽 어스름에도
나는 깨어있었다

순수한 미소를 가진 그 남자가
자신에게 묻은 조그만 티끌을 떨쳐내지 못하고
밝음을 향해 비상하던 그날에도
나는 깨어있었다

나는 깨어서
깨어있어서 무엇을 하나
밝음이 시작되는 이 새벽에도
나는 항상 깨어있다

삶이라는 강은
어디로 흐르고 있을까

20180725 수 07:30

비

폴- 폴- 오르네
메마른 먼지 냄새
마당 보는 코

신음

할 일이 없다
밀치지 않고 밀리지 않고
바람을 타고 노는 구름처럼 평화롭게,
할 일이 없다

큰 죄는 보이지 않고
작은 죄는 큰 벌을 받는 세상에서
그대는 진정 죄인인가

무더운 밤의 열기에 갇힌
세상의 비린내와 일그러진 환영은
땀에 젖은 몸뚱이를 거칠게 핥아댄다

벗은 몸으로 돈을 구한다
술에 취한 심장은 멈추질 않는다
끝없이 맴도는 삶은 오늘도 계속된다
불 켜진 십자가를 올려다보는
그대의 삶은 누구의 것인가

할 일이 없다
숨쉬는 일
그것마저도
평화롭지 않은 밤이다

잦아들지 않는 풀벌레 소리
무더운 밤의 그늘에서
지금도 나는,
그들처럼
신음한다

20160804 목

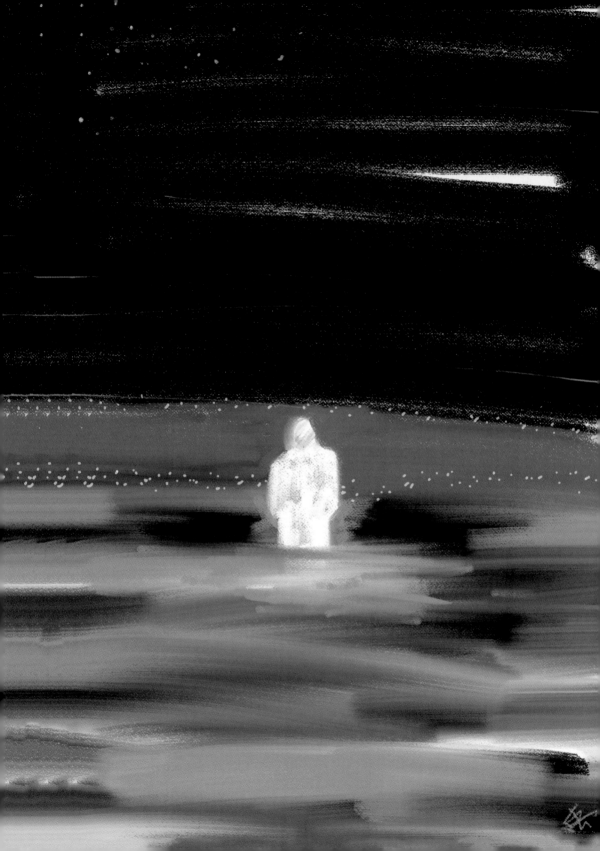

뻘

한쪽 다리가 당최 빠지질 않는다
다른 쪽도 답답하긴 마찬가지다
상체를 비틀어 보고
손이 허공을 휘젓는 사이
허리까지 뻘 아래로 가라앉는다
빠르게 어두워지고
비릿한 바다 냄새가 바람에 먼저 실려온다
멀리서
공기를 밀며 들어오는 파도 소리가 느껴진다
반복되는 그 소리에 취한 듯
몸의 긴장이 풀리며 정신이 나른해진다
그래
이 내 삶이 뻘처럼 질펀했으니
여기나 저기나 다를 것이 무어냐
하늘에 별이나 보이면 좋을 텐데
바람이 더 거세게 불어온다
파도 소리가 점점 더 커진다
작은 그림자 하나
파도가 되어 사라진다

20160805 금

꿈_074

쓰레기

세상 오물을 온몸으로 받아내고
쓰레기통에 버려졌다

대충 쓰이다가
생각 없이 버려졌다

몇 번을 버려지다 보니
이젠 제법 쓰레기 냄새가 난다

쓰레기가 아니었던 시절의 기억이 나질 않는다
이제 나는 쓰레기다

이유 없이 구겨지고,
잘못 없이 찢겨지고,

쓰레기_우석용

쓰고 나면 버려지는,
나는 이 잘난 세상의 쓰레기다

쓸모를 다한 것들의
빛바랜 주검

구겨진 하늘을 향한
어두운 아가리엔 투명한 눈물이 차오른다

눈물에 젖어야만
구겨진 몸을 겨우 펼 수 있는

오색빛 찬란한 쓰레기
나는 쓰레기다

20180810 금 12:43

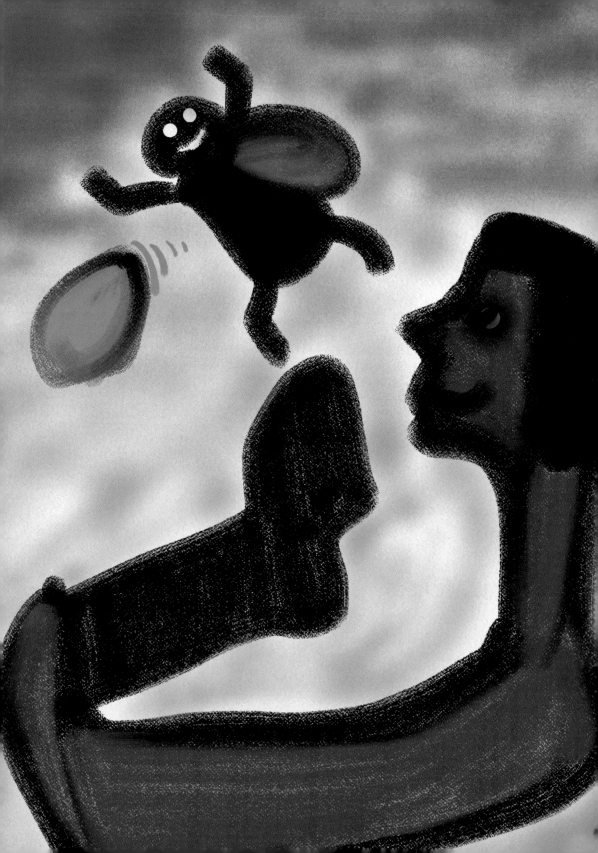

잃은

한쪽 날개를 잃은
파리와

한쪽 다리를 잃은
사내가

표정 잃은 하늘을
보고 있다

20180810 금 13:11

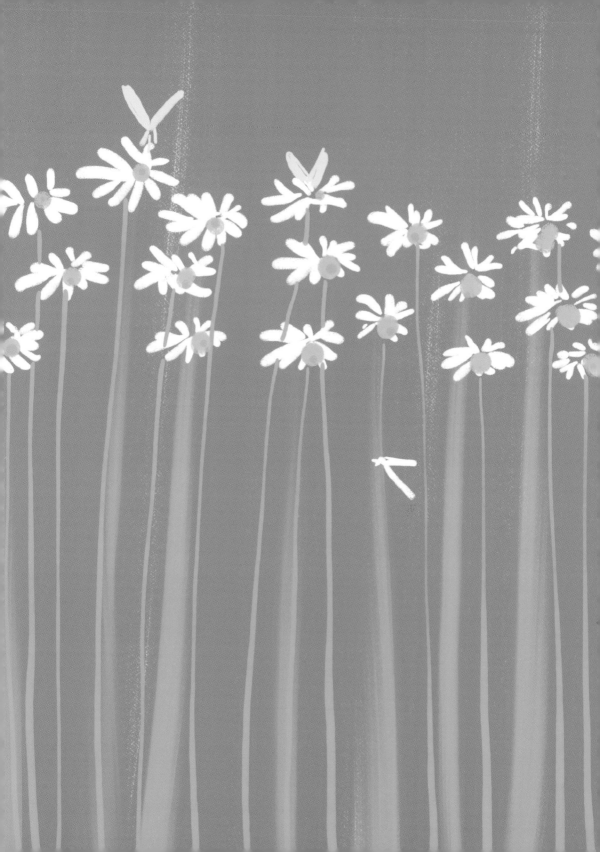

편지 2

가을을 기다리며

산에서는 나비가 편지를 배달한다
이 사실을 꽃들도 알고 벌들도 안다
심술쟁이 벌들도 웬만해선 나비를 괴롭히지 않는다
벌들도 사랑의 마음을 전달해야 하니까
어제는 하얀 나비가 나에게 들렀다
엉거주춤 줄 편지가 없어 망설이는 나를 보더라
그 측은한 눈빛이라니
"마음을 나눌 사람이 없어요?"라고 말하는 듯
무작정 추억의 편지를 쓰기엔 나비가 너무 고생할 듯하고 그렇다고
마른 우물에 됫박질을 할 수도 없고
한참을 망설이다가 그냥 슬쩍 망초가 부친 편지를 읽어 본다
한여름 동네 공원엔 망초들 천지다
하얀 날씬쟁이 망초는 키가 일 미터쯤 자랐다
번식력이 좋아 공원 전체가 망초로 덮였다
친구들이 많으니 얼마나 신이 날까
끝나가는 여름 괜스레 나비만 나쁘다
핑곗거리를 찾았다
"나비야 네가 너무 힘드니, 가을이 오면 편지를 부칠게"
그렇게 간신히 나비를 돌려보냈다
버스가 청계산 근처에 닿았다
오늘은 어떤 멋진 친구들을 만날까
구름이 살짝 흩뿌려진 하늘이라 등산하기에 더없이 좋은 날이다

20170819 토

너를 만나는 시간

언젠가 이런 날이 올 줄 알았다. 내가 쓴 시가 미워 보이는 그런 날.
길게 쓴 글들은 먹구름 바라보며 우는 개구리마냥 주저리주저리 변명을 해댄다. 화려한 수식어로 분칠한 자신들은 예뻐 보일 거라며. 그래 너희들은 예뻐 보인다. 예뻐 보여. 하지만 너무 길어서 읽기가 힘들잖아. 나는 짧은 시가 예뻐 보이길 원한단 말이야. 지루하게 긴 너희들을 한 단어로 쏙- 담아내는 그런 짧은 글을 만나고 싶어.

거미는 거미줄 치고 나는 나를 긍정한다 (산토카)

난 산토카의 이 짧은 글이 무척 맘에 들어. 느낌을 적는 시험이 있다면 아마 열 장도 넘게 채울 수 있을 거야. 이런 글은 삶에 대한 깊은 명상과 통찰을 통해 얻을 수 있겠지. 이 글은 읽을 때마다 행복한 기분이 들어. 마치 내가 삶의 통찰을 얻은 것처럼. 지금까지 내가 쓴 짧은 글들도 어여쁜 구석이 없진 않아. 하지만 좀 더 예쁘게 키우고 싶어. 씨도 뿌리지 않은 정원에서 마주친 이름 모를 풀꽃을 만났을 때처럼 기대하지 않은 만남에서 작은 행복을 느끼게 되는 행운을 얻고 싶어. 나와 운명으로 맺어진 그 짧은 친구를 만나고 싶어. 그뿐이야. 더는 바라는 것이 없어.

시간의 무게
수평 잃은 배 위에
비치는 황혼

관악산 정상
존재를 일깨우는
멍든 종아리

죄를 짓거나
죄를 외면하거나
이것뿐인가

이런 짧은 시 한 편을 쓸 때마다 삶의 중심으로 한 걸음씩 다가가는 느낌이 들어. 그 느낌이 달콤한 초콜릿처럼 나를 행복하게 해. 오늘은 어떤 너를 만나게 될까. 아침 햇살 속에서 너를 만나고, 먼 산의 그림자에 숨어있는 너를 찾아내고, 저녁 어스름 황혼에 젖은 너를 만나고. 오늘 밤에도 너를 보기 위해 다시 눈을 감는다.

2017 0321 화
(그림: 2018 1223 일 07:48)

꿈_078

친구

자주 만나니
마음 줄 곳 알겠네
자꾸 생각나

20160825 목
(그림: 20180704 수 01:26)

꿈_079

하늘

파아란 하늘
자꾸만 눈이 가네
파아란 하늘

목이 너무 아픈데
자꾸만 눈이 가네

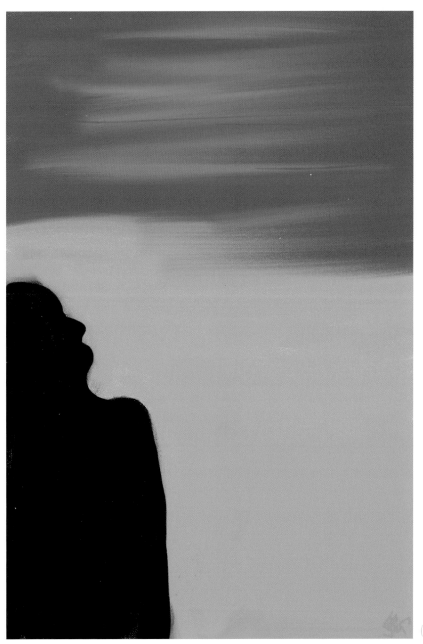

20170903 일
(그림: 20180922 토 14:50)

숨을 참는다

영혼을 팔아야 하나
팔면 얼마를 받을 수 있을까
원하는 사람들은 줄을 서 있으니
보석처럼 귀한 대접을 받을 수 있으려나
탐욕스런 이 도시도 비싼 값으로
내 영혼을 사지 않을까
밝음 속에서 오히려 어색한 그림자 하나
어둠에선 사라져 자유롭네
추락하면 더 넓은 세상이 보이는
기이한 꿈속
그곳에서 나는 숨을 참는다
목젖까지 차오르는 숨을
참는다
거기서 나는
숨을 참는다

20180830 목
(그림: 20170907 목)

비행

마른 나뭇잎
힘껏 바람을 타네
머언 봄 찾아

20161204 일

벙어리 커피

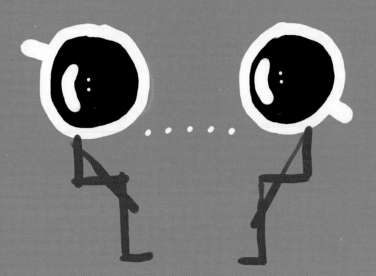

커피도 나도
하얀 잔 말이 없고
거품만 배시시

벙어리커피_우석용

20180917 월
(그림: 20170703 월)

석양, 이렇지는 않았다

하늘이 저렇게 붉지는 않았다
태양이 저렇게 누렇지는 않았다
산이 저렇게 검지는 않았다

하늘이 저렇게 불타지는 않았다
태양이 저렇게 먹히지는 않았다
산이 저렇게 삼키지는 않았다

내가 저렇게 보지는 않았다
내가 저렇게 생각하지는 않았다
내가 저렇게 그리지는 않았다

20180907 금 00:57

황토

내 하얀 몸뚱어리에 그대 눈물 비치네
하얀 눈물길 따라 푸른 멍 자국 남아있네

잿빛 도시엔 남지 않던 나의 발자국
시골 황톳길 위엔 고스란히 남아있네

바짓가랑이에 묻은 황토를 바라보네
내 하얀 몸뚱어리에 바알간 황토가 묻어있네

20170919 화

국화 본 기억

새벽 어스름
서리인가 봤더니
눈꽃 피었네

꽃 위에 꽃이 폈나
국화 본 기억 없는데

먼지

잿빛 먼지도
한 번 춤추면 금빛
몸을 뽐내거늘

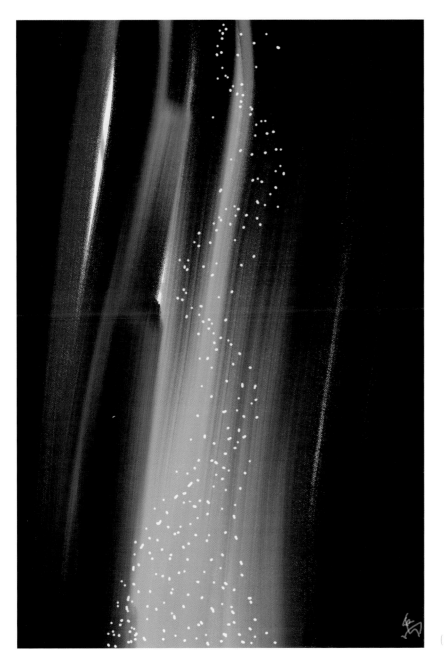

2016
(그림: 20180713 금 10:29)

돌아보니

나무 한 그루
심은 적 없네 넓은
들판 거닐며

20180624 일 12:20

시인 줄도 모르고

이른 아침 출근길
바쁜 걸음에 돌멩이 하나 채였다
그것이
시인 줄도 모르고 지나쳤다

더딘 오후 점심길
총총걸음에 낮달 하나 걸렸다
그것이
시인 줄도 모르고 지나쳤다

늦은 저녁 퇴근길
지친 걸음에 낙엽 하나 밟혔다
그것이
시인 줄도 모르고 지나쳤다

어둠 내린 귀갓길
느린 걸음에 달빛 하나 내렸다
그것이
어여쁜 시인 줄 알았다

알면서도 그냥 지나쳤다
어색한 기분에 모른 척 지나쳤다
늦은 밤 비스듬히 누운 등 뒤로
시가 따라와 등을 대고 누웠다

시인줄도모르고_우석용

20181008 월 17:00

심장 소리

심장이 뛰는 소리를 들었다
좌심방 우심실 우심방 좌심실
방은 헛갈려도
뛰는 소리는 한 가지로 경쾌했다
마치 신나는 힙합 클럽에 와 있는 듯했다
듣는 귀가 웃더라
보는 입도 웃더라
심장은 스스로 신나더라
심장이 웃는 소리를 들었다
당신의 심장은 어떠신가요
어떤 리듬을 즐기고 있나요

2017 1011 수

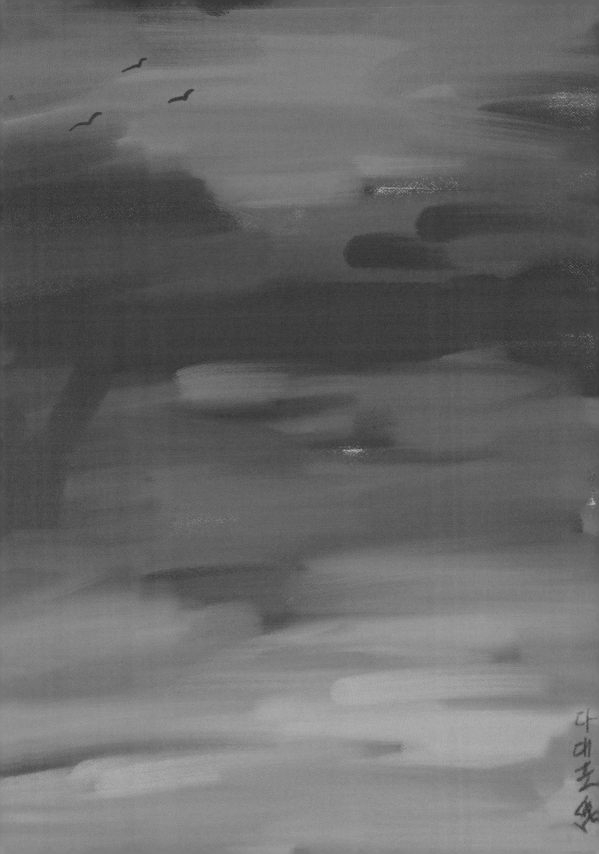

다대포 석양을 그리다

저렇게 푸른색이 웬 말이냐고
그러게
저렇게 푸른색을 석양 사이에 왜 찍었을까
그릴 때마다 생각은 하지 않고
떠오르는 대로, 손이 가는 대로 내버려두니
눈에는 보이지 않는 짙푸른 색이
저녁노을 사이에 들어앉아 버렸네
머리나 눈으로 그린 그림이 아니니
덧칠은 안 할라네
그 푸름 덕분에 더 붉은 하늘을 얻지 않았나
유난히 붉은 하늘이 나를 보며 웃고 있네그려

어색한 푸름
더 돋보이는 붉음
세상의 모습

20181011 목 10:36

빈집

빈집에 앉아
빈집이라고 생각한다

꽃무릇 1

시린 선홍빛
슬픔 가득 피어난
하얀 달 아래

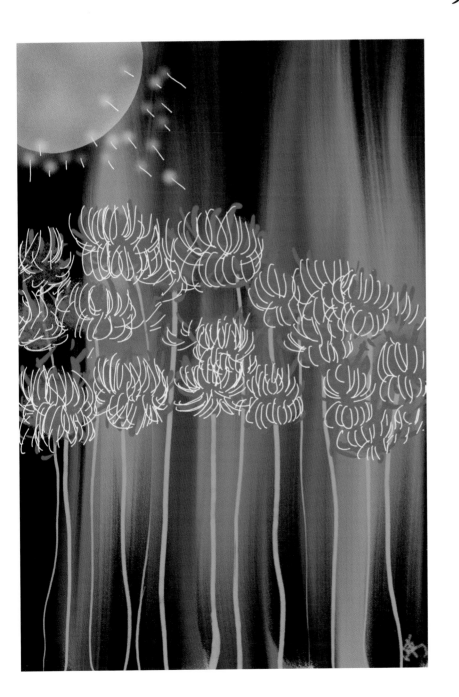

꽃무릇1_무석봉

20181007 일 11:01

꽃무릇 3

꿈에서 어른거리던 너를 그렸다
연둣빛 구름이 넘실넘실
너를 감싸고 흘렀다
구름 사이로 하얀 네가 보였다
찰나에 새겨진 그 아름다움
날이 밝아도 잊혀지지 않았다
너는 엑스레이를 투과한 사진처럼
까만 내 머리 속에 하얗게 뼈처럼 박혔다
조바심 내지 않으리라
너를 직접 마주하게 될 그날을
미쁜 마음으로 기다리리라
너를 기다리리라
그 핏빛 만남을

20181024 수 16:18

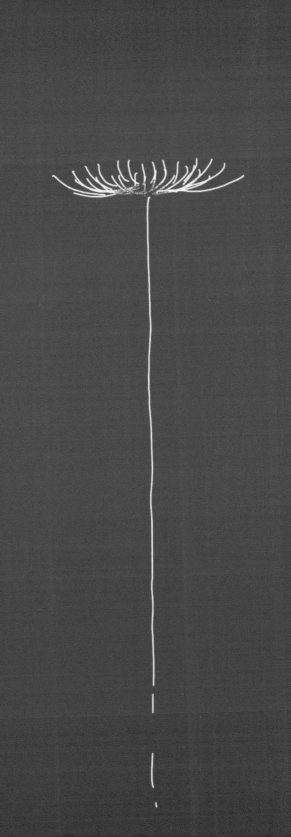

꽃무릇 4

너의 꽃보다 진한
선홍빛 기억 위에

살을 발라내듯
하얀 널 그리네

난 상상하네
최소한의 널

꽃.무.릇

20181009 화 13:26

코스모스

네 전생은 분명
하늘 향해 자유로이 비상하던
그 무엇이었으리라

가벼워 가벼워져서
작은 바람에도 그만
땅을 떨치지 않을 수 없었으리라

흙과의 오랜 인연도
구름과의 짧은 만남도
모두 잊은 채

너는 그저
춤추는 푸름
나부끼는 허공이니라

20181023 화 20:34

가을, 도시를 걷다

가을이 내린 도시를 홀로 걷는다
바람보다 먼저 오는 소리보다도
낙엽을 몰고 오는 바람보다도
그 바람에 날려가는 낙엽보다도
더 천천히 걷는다
이 도시에서 나보다 더 느린 걸음은 없다

누구를 기다리는 것도 아닌데
마치 누군가를 기다리는 것처럼
가을이 지나는 나무 의자에 앉아있다
방정맞은 바람이 눈치채고
장난스레 귓불을 스치며 지나간다

바람을 따라 지하로 들어간다
사방이 모두 반짝이는 것들로 가득 차 있다
모든 빛은 부딪치고 다시 태어나 전혀 사라지지 않는다
오로지 나만 홀로 검은 점으로 존재한다
이 지하에서 나보다 더 어두운 호흡은 없다

누구를 기다리는 것도 아닌데
마치 누군가를 기다리는 것처럼 유리 의자에 앉아있다
대리석에 부딪혀 튀어오른 빛이 눈치채고
장난스레 엉덩이를 스치며 간다

20161029 토

꿈_097

황혼

시간의 무게
수평 잃은 배 위에
비치는 황혼

20161104 금
(그림: 20180701 일 16:08)

푸른 낙엽

껍데기 지네
붉게 물든 적 없는
청춘이 지네

20181114 수 17:20

찜질방에서

달은 마음껏 하늘을 밝히구요
찜질방 조명은 달보다 더 밝구요
영화는 처음인 듯 구면이구요
뻔한 드라마는 매번 신상 같구요
복면 쓴 가수가 노래하구요
상자 뒤 가수도 노래하지요
가리는 게 미덕인 세상이지요

아내는 오이팩을 하고 모르게 누웠구요
남편도 남인 척 옆에 누웠지요
삶은 찜통처럼 뜨겁구요
입은 가뭄처럼 말랐구요
한증막을 나온 사람들은 젖은 수건처럼
널브러져 바닥을 닦고 있구요
시간은 새로운 듯 되돌아오구요

뜨끈한 소금방에 누워서 웃으면
없던 왕 자가 젖은 배에 생기지요
웃을 때마다 나는 소금왕이 되지요
산소방에서도 왕이 되지요
한증막에서는 모두가 수도승이 되구요
서민에서 왕으로 수도승으로
놀다가 돌다가 웃다가 결국엔
젖은 걸레가 되어 돌아오지요
시간은 그렇게 또 반복되지요

20151226 토
(그림: 20190112 토 11:41)

어떤 대화

자정 지날 즈음
사극 보며 춤 연습하는 아내
옆방에서 무심한 듯 시 읽는 남편

하루가 가고 또 오는 시간
슬며시 건너와 엉기는 춤의 몸짓들
넌지시 건너가 거드는 시의 말짓들

들물인 듯 날물인 듯
나뉜 듯 하나인 듯
춤인 듯 시인 듯

잠들지 못하는 대모산
달과 별 사이
구름이 지난다

20181229 토

타락시

매달릴 것이
하늘에서 떨어져
타락한 시뿐

예수의 눈물

꿈꾸는 세상
위로 흘러내리네
예수의 눈물

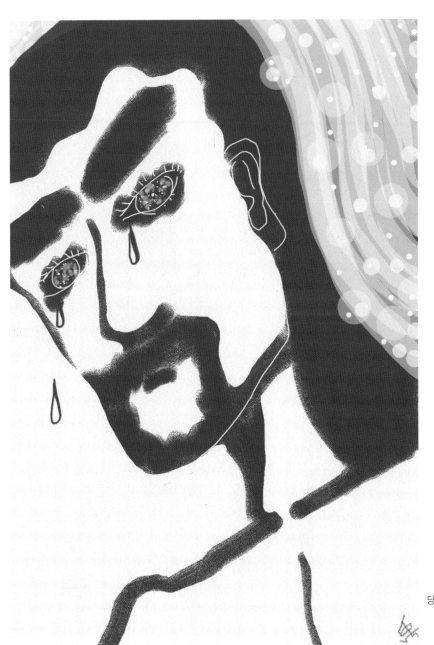

예수의 눈물_우석용

예수님의 눈에 비친
화려하기만한 세상의 모습들이
당신이 바라는 그 모습이 아니라서,
하염없이 흘러내리네

20181101 목

걸음이 있다

시절의 썰렁함이 더해져
영하 12도에 모든 것이 얼어버렸다
겨울을 역행하던 시간도, 그 흐름도
내일로 불어가던 바람도, 그 기세도
추위를 견뎌내던 바위도, 그 향기도
하늘로 피어오르던 무지개의 그 순정한 꿈조차도
희망의 정거장에 닿기도 전에
허공에서 하얗게 멈추어 서 있다
어두워지고 다시 밝아져도
대지의 표면에 닿은 듯 얼어붙은 그림자는 여전히 움직이지 않는다
겨울의 마법을 부추기는 된바람의 거친 숨소리가 두려운 밤을 울리는데
밤의 저편에서
하얗게 몰아치는 절망을 뚫고
더운 입김을 내쉬며 다가오는
걸음이 있다

20170123 월 10:23

카베르네 쇼비뇽

밤안개에 싸인
새벽 어스름 속에서
차가운 이별과 마주하는
너
카베르네 쇼비뇽

그 깊은 슬픔이
눈물이 되어
아무 일 없는 척하는 세상을
흔드는구나

지금
너의 붉은 창 밖에는
누구도 아프게 하지 않는
눈이 내린다

20170113 금 12:42

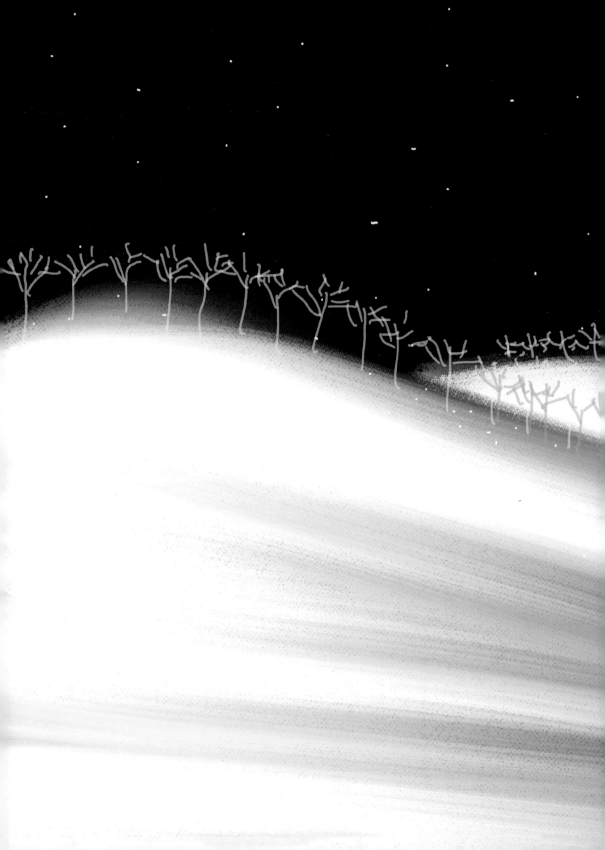

꿈_105

선(線)

눈꽃 핀 능선
봄 오는 길 막고 선
하얀 겨울 선

선線_우석용

20190101 화 02:24

꿈_106

눈

하얀 눈 아래
검은 세상 흰 세상
함께 잠드네

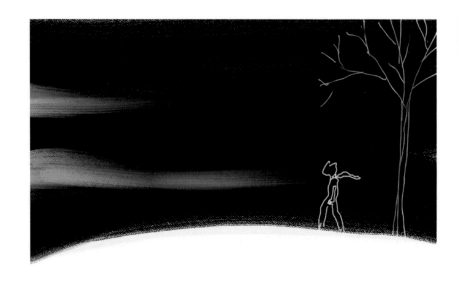

20181205 수 12:37

행복 2

얼굴에 비친
행복 가득한 미소
엄마의 얼굴

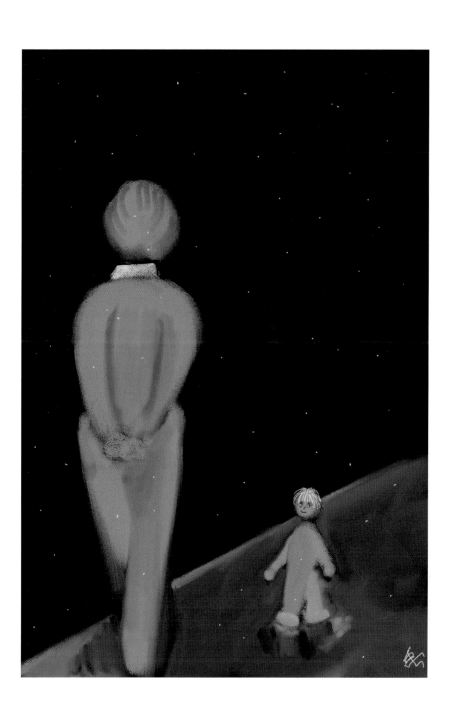

20181211 화

행복을 꿈꾸는 나무

겨울밤 나무
별 보며 무지갯빛
꿈을 꾼다네

행복나무율_우석용

20200105 일 15:17

행복나무 숲에서 들려오는
108개의 꿈과 희망 이야기
어떠셨어요?

저는 스마트폰으로 그림을 그리기 시작하면서 더 많이, 더 자주 행복을 느끼고 있습니다. 스마트폰은 중독을 유발하는 나쁜 경험보다는 오히려 창작 활동을 위한 유용한 도구로서 저에게 없어서는 안 될 유일무이한 친구입니다. 또한 저를 사바 세계에서 예술 세계로 인도하는 현명한 안내자의 역할도 잘 해내는 아주 유능한 친구이기도 합니다.

저는 2018년에 첫 시화집을 발간한 이후, 스마트폰으로 시를 쓰고 그림을 그리는 사람으로 지인들께 알려졌습니다. 마치 전업 작가처럼 매일 여러 편의 시와 그림을 쓰고 그렸습니다. 그 많은 창작 에너지가 어디서 나오는지는 알 수 없었지만, 결과적으로 양과 질의 측면에서 우수한 성과를 냈습니다. 상상력과 창의력을 기반으로 수행한 장시간의 창작 활동 덕분에 지나온 제 삶을 다시 돌아볼 수 있는 성찰의 시간도 가질 수 있었습니다. 제가 느낀 삶과 예술에 대한 깨달음을 북 콘서트나 시화 전시장에서 짧은 강연 형식으로 나누는 일도 꽤 의미 있는 활동이었습니다. 그때마다 저는 아래의 문장을 강연의 주제로 활용했습니다.

생활 속에서 예술을 소비하자.
Let's consume art in our daily life.

'소비하다'라는 동사와 '예술'이라는 주어가 한 문장을 구성하니 왠지 어색하시죠?
왜냐하면 한 번도 그렇게 생각하거나 사용해 보지 않았기 때문입니다.
'소비하다'의 정의를 사전에서 찾아보면, "돈이나 물자, 시간, 노력 따위를 들이거나 써서 없애다"라고 되어 있습니다.
시간은 보통 소비가 아니라 '허비하다'와 같이 쓰죠.
그렇다면 예술은 소비의 대상이 될 수 있을까요?
상상력은 소비의 대상이 될 수 있을까요?
있습니다!
돈과 물자뿐 아니라 예술과 상상력도 여러분 모두가 이미 가지고 있고,
소비할 수 있는 대상입니다.

How was the story of 108 dreams and Hopes told by Happy Tree Forest?

자본주의 경제 체제는
우리 모두에게 현명한 소비자로의 변화를 강하게 요구하고 있습니다.
경제적으로 현명한 소비자가 되는 것은 당연히 중요합니다.
하지만 경제는 곧 경쟁입니다.
경쟁은 이미 상처를 포함하고 있습니다.
모두가 늘 승자가 될 수는 없기 때문입니다.
그렇다면 누가 상처 입은 나를,
아파하는 친구를 위로해 줄 수 있을까요?

모두에게 행복을 주는 현명한 소비자로 변하면 어떨까요?
최근 유행하고 있는 NFT와 메타버스 등의 흐름 속에서도, 창의력과 상상력을
아낌없이 소비하는 감성적으로 현명한 소비자를 제안합니다.
나와 친구와 우리 가족이 조금 더 행복해질 수 있는 길이 될 수도 있습니다.

창의력과 상상력을 끊임없이 소비하는
현명한 소비자가 되자.

제가 네 번째 시화집 "행복나무 숲"을 통해 드리고 싶은 이야기였습니다.
고맙습니다.
참 마지막으로 이 구호를 여러분과 함께 외치고 싶습니다.

"상상하라! 끝까지 상상하라! 아니 끝없이 상상하라!"

<div align="right">

2023년 4월
걷다가 가끔 詩 쓰는 남자

Phono Artist 우석웅

</div>

행복을 부르는 주문

도서출판 행복에너지 권 선 복

이 땅에 내가 태어난 것도
당신을 만나게 된 것도
참으로 귀한 인연입니다

우리의 삶 모든 것은
마법보다 신기합니다
주문을 외워보세요

나는 행복하다고
정말로 행복하다고
스스로 마법을 걸어보세요

새로운 희망과 기쁨으로
선한 영향력 전파하는 삶으로
더더욱 힘찬 행복 에너지를

전파하는 삶 만들어
하시는 일 무슨 일이든
술술술 풀려 나가시길
기원드립니다

아름다운 사람

도서출판 행복에너지 권 선 복

아름다운 사람이 되고 싶습니다
내가 말한 말 한마디에
모두가 빙그레 미소 지을 수 있는 힘을 가진
아름다운 사람이 되고 싶습니다.

내가 보인 작은 베풂에
모두가 행복해 할 수 있는
선한 영향력을 가진
아름다운 사람이 되고 싶습니다.

말보다 행동보다
모두에게 진정으로 내보일 수 있는
아이같은 순수함을 지닌
아름다운 사람이 되고 싶습니다.